創意燈籠

Lantern

輕鬆做

許木榮◎著

燈　籠

　　小時候歡喜過年後，一定忙著做燈籠，孩子王的我不多做幾個燈籠，給同伴在元宵節提燈籠到廟埕比炫過過癮，是無法交代的。於是關刀燈、飛機燈、戰車燈、火把燈、魚燈、蘿蔔燈……等，就一年一年的創作出來了。

　　當時的材料是以竹子為主，故都會到大水溝旁砍竹子、削薄片，所以關刀燈是入門的第一個燈籠，只要把竹子劈成四片，再造型固定糊上紅色玻璃紙插上蠟燭就完成了。

　　傳統燈籠以竹子當骨架，以細鐵絲固定，蠟燭為光源，再糊上棉紙、玻璃紙或布。但素材隨著時代的進步而變得五花八門、光鮮亮麗，故市面上買得到的材料，都能創造出為妙為肖的各式燈籠。

　　約二十多年前，市面上流行手提式燈籠，採用電池、燈泡當光源，所以我製作的手提式燈籠也順理成章的改用，但固定式的燈籠則使用交流電源（家用110V），老古板的我仍堅持以竹子做骨架，才能感覺燈籠的溫暖與生命，保存傳統燈藝的文化。

　　編寫這本燈籠製作一書，為了使學習者操作上的便利，改使用太捲當骨架，因太捲較軟，容易彎曲，外層包一層紙容易糊，造型能夠隨心所欲，更可增加學習者的創造空間。但太捲硬度不夠，容易變形，故一般都做小型的燈籠，如果做

較大型的，就用粗鐵絲當骨架，固定用的細鐵絲則改用尼龍紮線帶直接拉緊，當然糊在外面的裝飾素材，更是多元化，紙有千百種，布平面、亮光、長毛、短毛、亮片，不勝枚舉，室內展示燈籠用白膠糊即可，但室外佈置則需用不怕水的熱溶膠。

近年來做的燈籠造型千變萬化，更能增加不少樂趣，而唯一不變的是我喜歡比較寫實派的燈籠，十分像又少了創意，所以總拿捏在七、八分間。

累積幾十年，燈籠已掛滿我的工作室，每天吸引不少人進來參觀，但大家對燈籠製作都很陌生，激起我把它規格化的念頭，故特撰此書，從最基本的工具、材料、製作過程，一步步的示範、解說，希望能讓大家做起來輕鬆愉快，這本書更是親子互動的好教材。

燈籠不祇是元宵節應景的傳統燈藝，平時更能當造景、裝飾及壁燈，每天享受自己動手做的作品，是人生一大樂事，更為了傳承中華民族五千年傳統民間藝術，大家一起動手做吧！

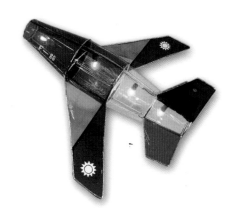

燈 籠

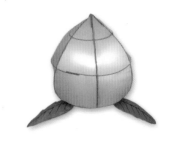

作品欣賞

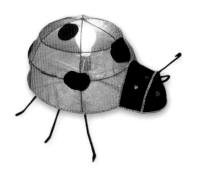

　　燈籠為傳統民俗技藝，製作包括立體造型、彩繪、糊紙或布、配色、燈光等，雖然一般人認為是雕蟲小技，但卻是藝術的結晶。

　　每年政府及廟宇舉辦的燈會是所有工藝師、社會人士及學生共同創作揮灑的空間，學校更是把燈籠製作當作寒假作業在推廣。鑒於製作燈籠師資的缺乏，苦了家長及學生，總覺得無從下手，故僅以數十年製作及教授的經驗，介紹簡易造型的燈籠製作過程，以師父引進門發揮在個人的理念，提供資料，盼能拋磚引玉，為我們傳統的民俗技藝傳承。

　　傳統的燈籠骨架素材是以竹編為主，竹材取之不易，且製作過程需火烤成型等繁複手續，困難度高，近年來以太捲（鐵絲外包紙捲）為材料，可塑性高，容易製作，故本教材採用太捲做骨架，讓學習者得心應手，更能在創作中發揮作品的造型之美。

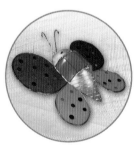 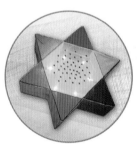 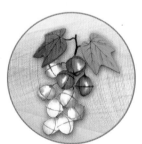

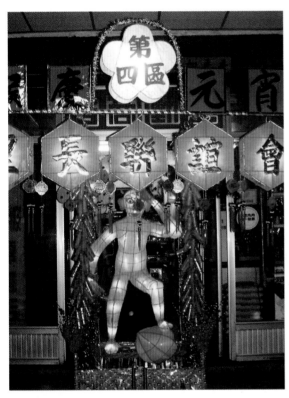

永和市2004年元宵踩街活動
保福社區花車

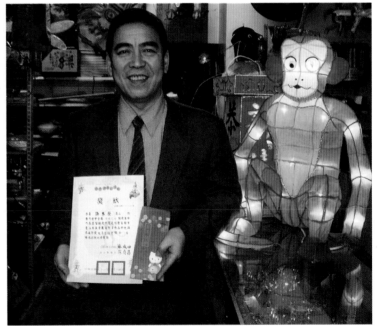

二〇〇四年台灣燈會
全國傳統花燈類競賽　榮獲大專、社會組「甲等」
作品名稱【螞蟻雄兵】

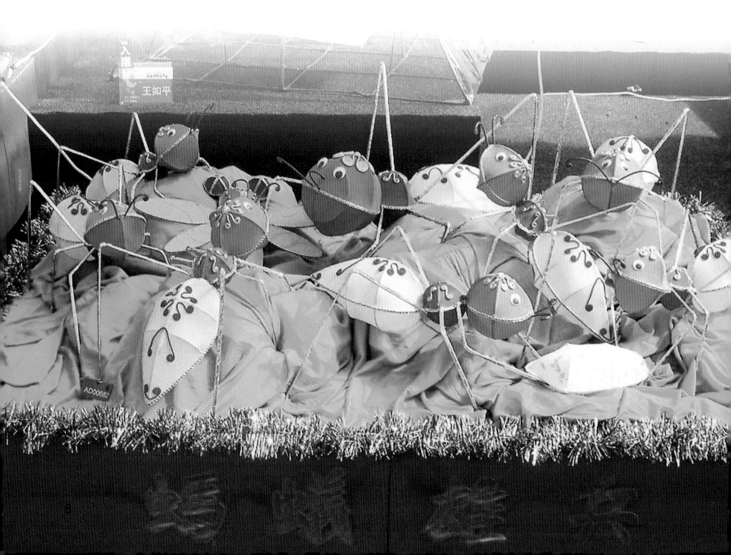

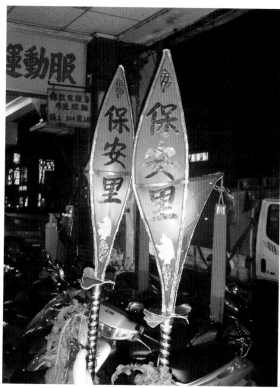

永和市2004年元宵踩街活動
里長聯誼會花車

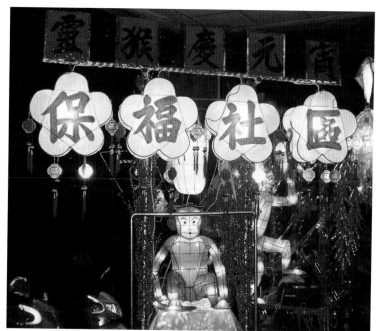

永和市2004年元宵踩街活動
保安里關刀菜頭燈

工具：老虎鉗、尖嘴鉗、斜口鉗、剪刀、白膠。

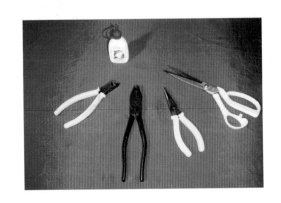

骨架：

1　材料：太捲 4mm，160公分長，24
　＃鐵絲，透明膠帶。

2　平面連接：以透明膠帶或鐵絲固定
　綁緊。

3　交叉連接：以鐵絲交叉綁緊，（需
　用老虎鉗）剪掉尾線。

球型做法：

1 (如頭部)為三個圓圈組合而成，先正接交叉兩個圓圈，再外橫接另一個圓圈，組成立體圓(每個圓圈的長度相差0.5cm)。

上下連接：

1 連接太捲兩端 90度折彎，再與兩邊上下連接。

※ 骨架示範太捲之尺寸均包括連接部分，有交叉點均需綁緊，骨架才穩固。

配線裝燈：

材料：燈泡、燈座、電線、插頭、電線用膠帶。

接電方法：

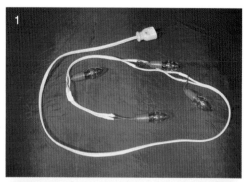

1 燈座電線連接主電線，連接處將電線之外皮用鉗子除去，兩條電線銅絲部份分別絞在一起，用膠帶裹好，使之完全絕緣，以防短路。

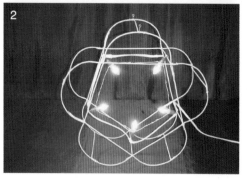

2 可串聯幾個燈泡在同一主線上，再固定在骨架上。

3 線尾端接上電源插頭，裝上燈泡試燈即可。

裝飾：

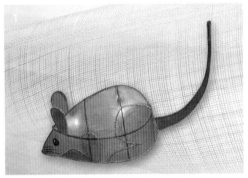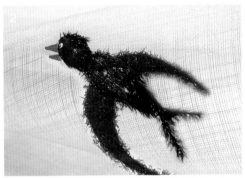

1 燈籠裝飾可糊棉紙、宣紙、玻璃紙、白布、色布等。

2 糊紙（布）時需一格一格貼才會平整。

3 先上白膠在骨架上，再以稍大於該格之紙或布糊上，四邊拉平，再把多餘部份修除。

4 糊好之紙（布）需等白膠乾了，才可貼隔壁格。

5 糊滿整個骨架，再彩繪及加上各種裝飾，才算是一個完美的藝術品。

6 因裝飾隨個人創意，變化無窮，故本書內容著重骨架作法示範，裝飾部份謹以各式燈籠作品提供參考。

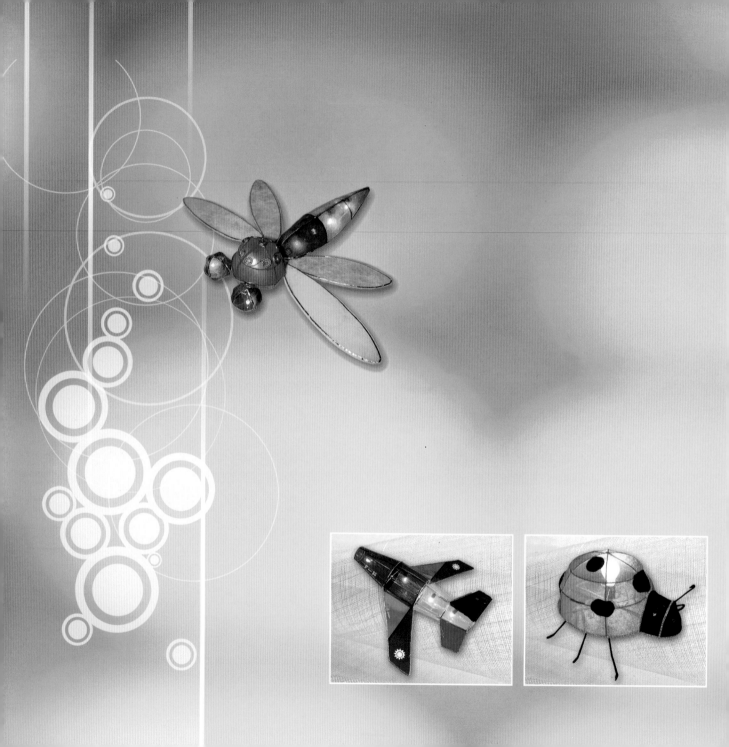

燈籠製作

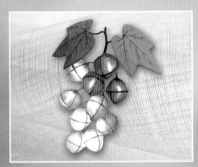 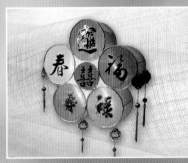 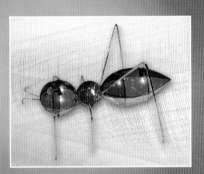

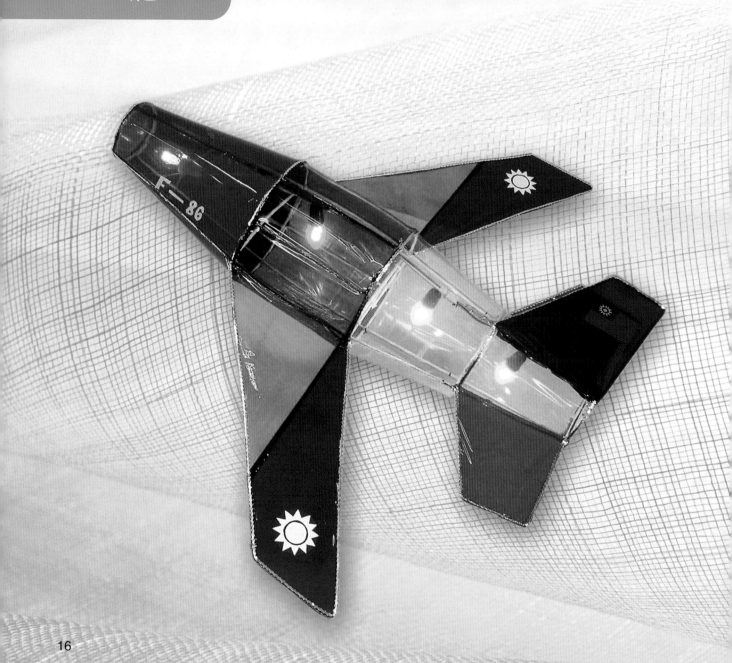

作 品 示 範

尺寸：長85公分，寬70公分，高26公分。

材料：太捲5支，鐵絲30支，玻璃紙5張。

骨架製作方式：

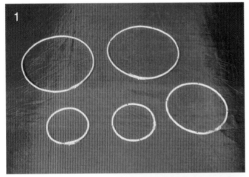

1　主體：依序以25、50、50、37、25
公分做五個圓圈。

2　機身：長64公分4支分別在2、22、
37、50、62公分處做記號，前後2公
分處折彎。

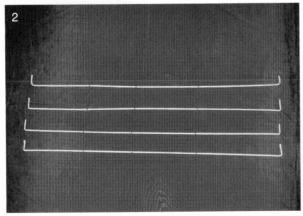

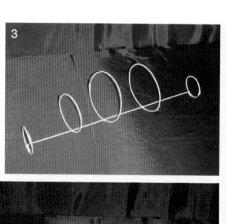

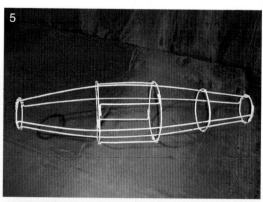

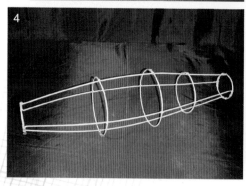

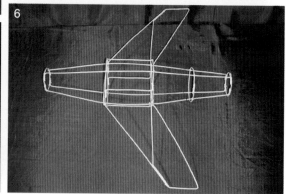

3　取機身長1支，5個圓圈分別固定在記號上。

4　其他三支機身長平均固定在圓圈上，即成機身。

5　取18.5公分4支，前後折彎2公分，分別固定機肚。

6　前翼92公分2支，依圖在11、43、52、81公分處折彎，固定在機身，取長68公分1支在7.5、59.5公分處折彎，加強前翼。

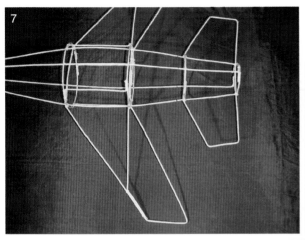

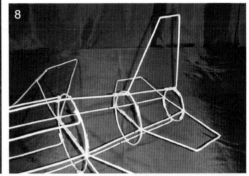

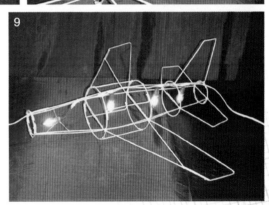

7 尾翼**84**公分一支，依圖在**8**、**20**、**27**、**57**、**64**、**76**公分處折彎，固定尾部。

8 上尾翼**44**公分，在 **4**、**20**、**25**、**41**公分處折彎，固定在尾部上方。

9 連接**30**公分音速棒，配線裝燈，即完成翱翔天際英姿雄偉之飛機燈。

 老師的叮嚀

飛機造型重比例、對稱、平衡。

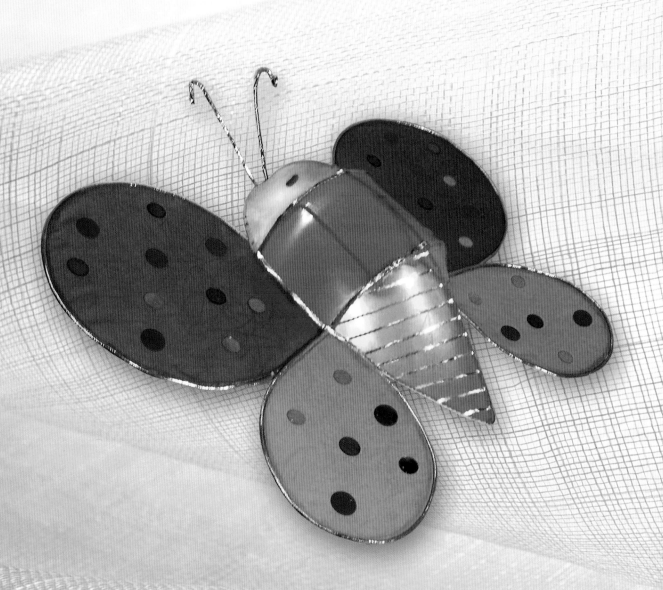

作品示範

尺寸：長42公分，寬51公分，高20公分。

材料：太捲4支，鐵絲10支，玻璃紙4張。

骨架製作方式：

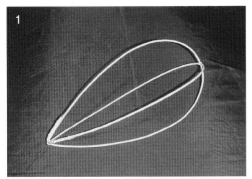

1　錐形圈80公分二個，套起固定。

2　圓圈50公分二個，分別套在錐形圈內，相距10公分。

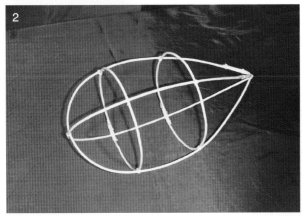

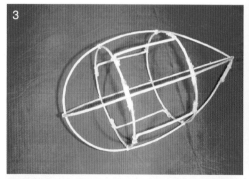

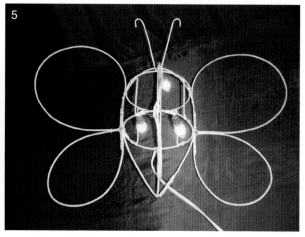

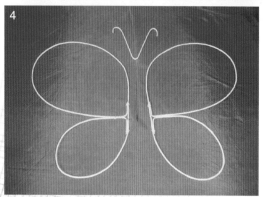

3 取13.5公分4支，兩端2公分處折彎，固定在胸側四邊。

4 翅130公分2支，兩端折彎4公分，固定在50公分處，取32公分做觸鬚狀。

5 翅2支固定在身側，觸鬚固定在頭部，配線裝燈，一隻翩翩起舞之蝴蝶即完成。

PS.可做鳳碟等形狀，翅需雙面都糊才精緻。

許 老師的叮嚀

蝴蝶花俏，配色、裝飾不可少。

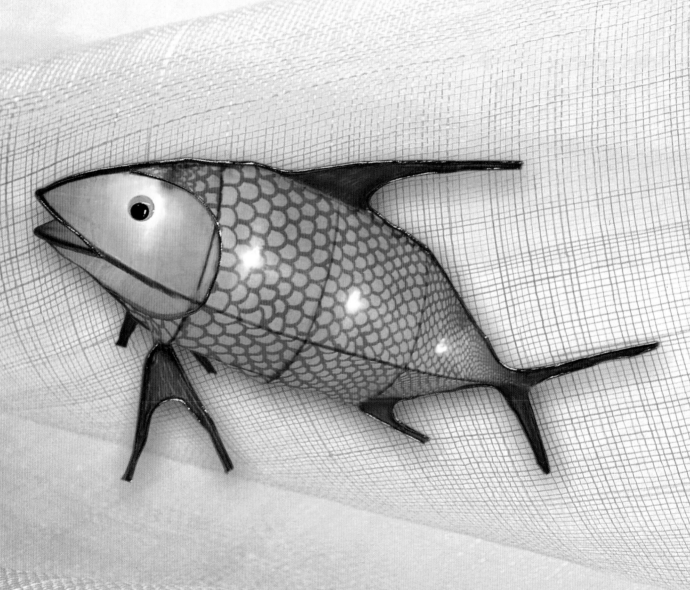

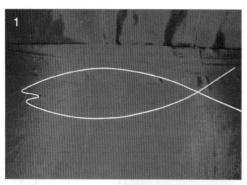

作品示範

尺寸：長75公分，寬32公分，高38公分。

材料：太捲5支，鐵絲30支，玻璃紙4張。

骨架製作方式：

1 魚身長160公分在尾端各16公分處綁緊，74、78、84公分處彎成嘴形。

2 魚側身長120公分做成長錐形圈與上項組合固定在上唇成魚身。

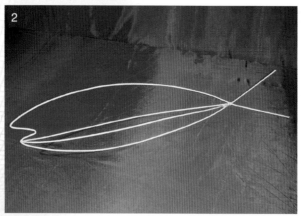

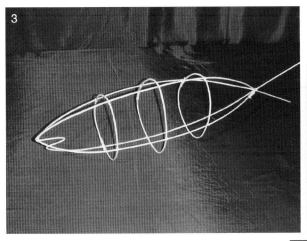

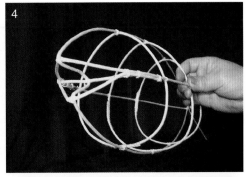

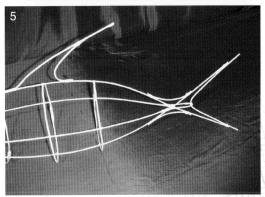

3 取50，55，50公分三支做成橢
圓形圈，分別平行固定在魚背
16，28，40公分處。

4 取22公分做成下顎，15公分做
成П形固定在上下顎間。

5 取35公分加強尾鰭，16公分加
強尾部，12公分2支加強尾
側，取30公分、13公分各1支
做背鰭。

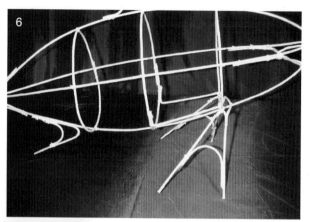

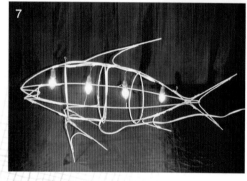

6　取30公分、12公分各2支做成A字形
　　當胸鰭，加2支直桿及1支橫桿加強
　　固定，取20公分、8公分各1支做成
　　A字形當腹鰭固定之。

7　配線裝燈，一隻悠遊自得的魚兒就
　　完成了。

許 老師的叮嚀

魚千百種，故可依喜好，創作新
造型。

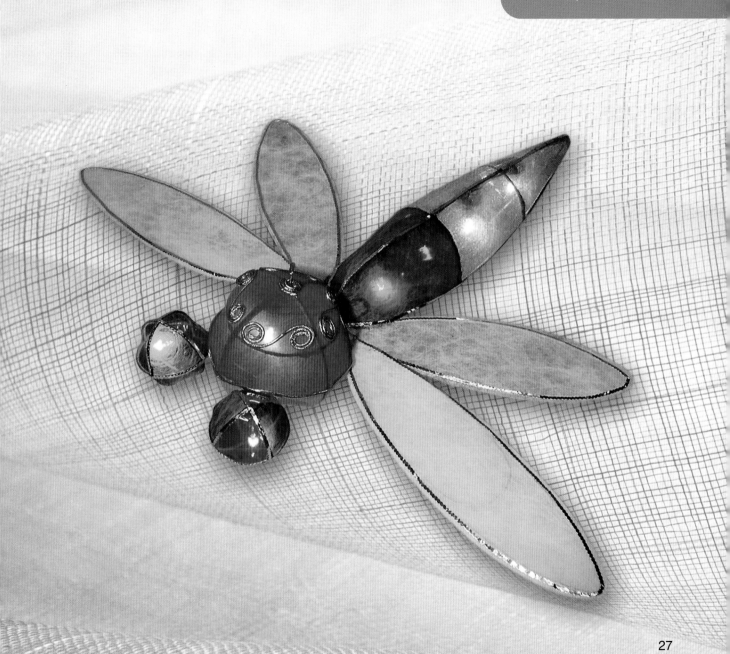

燈籠

尺寸：長70公分，寬90公分，高16.5公分。

材料：太捲6支，鐵絲30支，玻璃紙6張。

骨架製作方式：

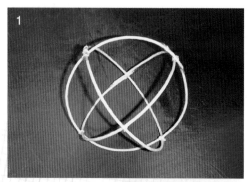

1 頭：取53公分3支，做三個圓圈組成頭部。

2 眼睛：取28公分6支，做六個圓圈組成一對眼睛，再與頭部組合。

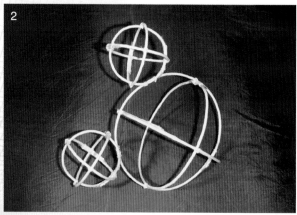

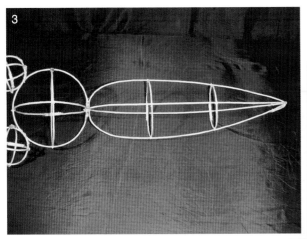

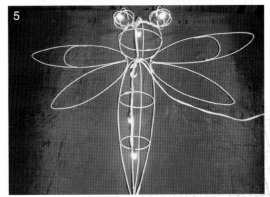

3 腹：取100公分做錐形圓圈2個，組成腹部，取32、40公分做2個圓圈加強腹部，再與頭部組合。

4 翅：取160公分2支，兩端折彎4公分，在72公分處將兩邊拉固定，調整雙翅之形狀，取22公分折彎，加強在前翅上。

5 翅固定在頭、腹之間，配線裝燈，蜻蜓點水之姿乍現。

許 老師的叮嚀

粘布或紙時，特別注意頭、身、眼睛交接處。

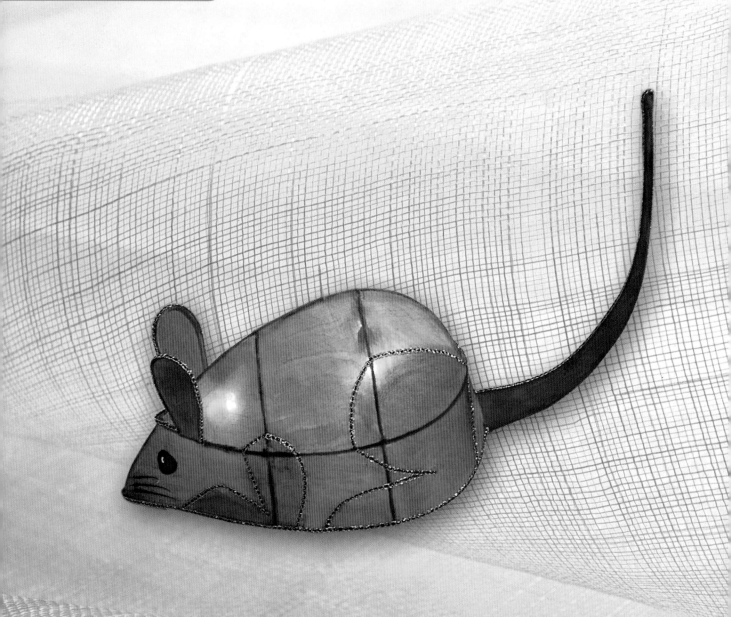

作品示範

尺寸：長60公分，寬23公分，高32公分。

材料：太捲4支，鐵絲15支，玻璃紙4張。

骨架製作方式：

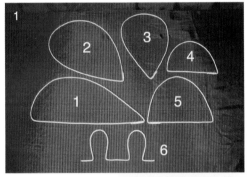

1　由左至右：
　No.1平底錐形圈105公分，No.2錐形圈100公分，No.3小錐形圈86公分，No.4平底錐形圈62公分，No.5平底錐形圈73公分，No.6耳朵60公分。

2　No.2圈當底部，No.1圈當高組合，No.4、No.5在底部各1/3距離處固定，加強高度，No.3套在高度1/2處固定加強。

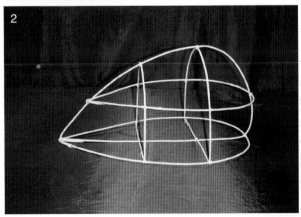

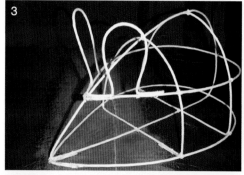

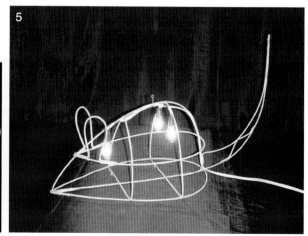

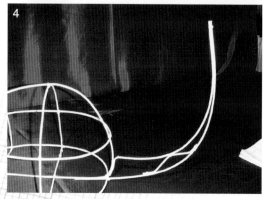

許 老師的叮嚀

嘴、眼睛、四肢請一一的描繪出形狀。

3 耳朵在3.5、26.5、30、33.5、56.5公分處折彎成上圖No.6之形式，固定在No.3錐形圈的上緣處。

4 尾巴下支52公分固定底部往上翹，上支43公分固定在背後往上翹，尾端固定，中間加強。

5 配線裝燈，一隻骨碌碌，吱吱叫之鼠輩已在那兒嗆啾。

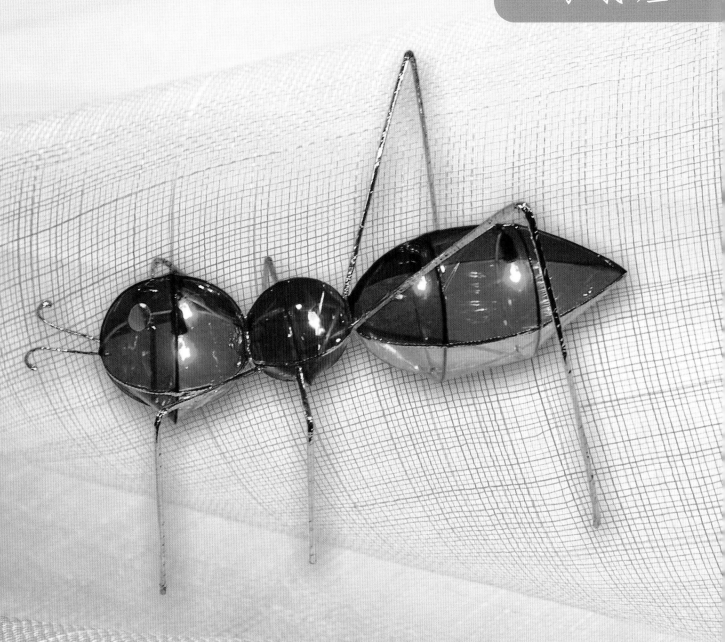

燈 籠

尺寸：長70公分，寬55公分，高34公分。

材料：太捲7支，鐵絲20支，玻璃紙4張。

骨架製作方式：

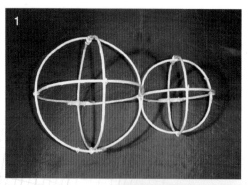

1 取53公分3支做3個圓圈組合成頭部，38公分3支組合成胸部，頭部與胸部連接固定。

2 取80公分2支做2個錐形圈組合成腹部，內以52公分48公分2圈加強。

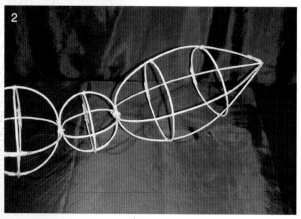

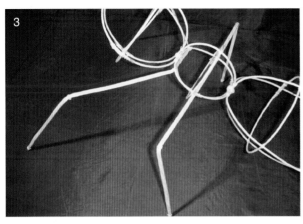

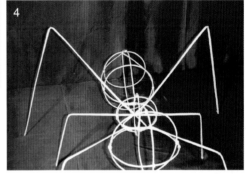

3　前腳85公分2支，併一起加強硬度，在21、39、46、64公分處折彎，固定在胸之前端。中腳70公分2支，併在一起加強硬度，在17、53公分處折彎，固定在胸部，圈中間。

4　後腳78公分2支，併在一起加強，在35公分處折彎，66公分處固定，在頸部圈後方，交叉固定在頸部中間加強。

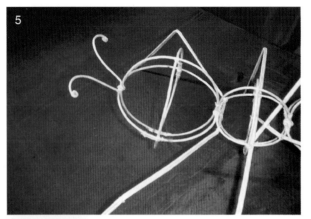

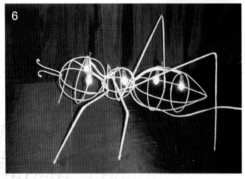

5 取**30**公分當觸鬚，兩端用尖嘴鉗捲小圈，中間固定在頭前方。

6 配線裝燈後就是螞蟻雄兵的先鋒部隊。

許 老師 的 叮嚀

三個圓圈連接角度可做平行、仰或俯等姿態。

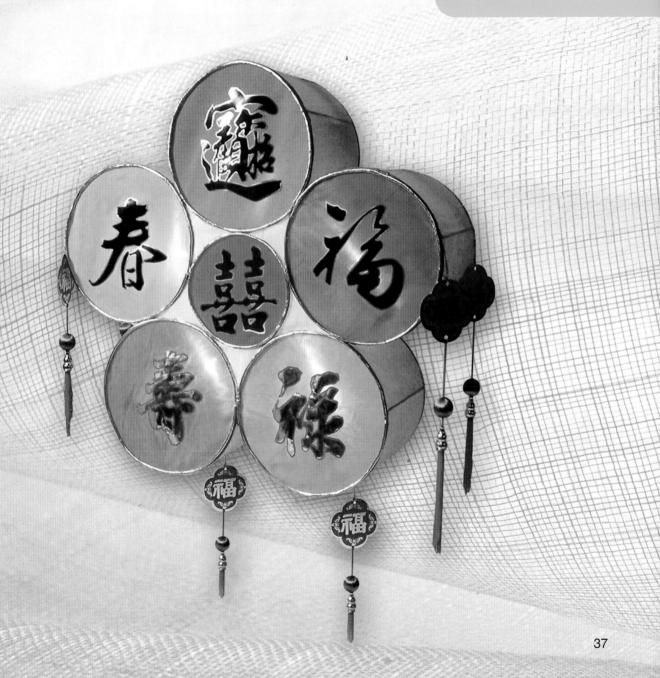

燈 籠

作品示範

尺寸：56公分×56公分×17公分。

材料：太捲8支，鐵絲30支，玻璃紙8張。

骨架製作方式：

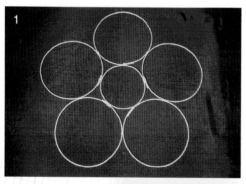

1 取70公分10支做10個圓圈，5個組合成梅花形，中間以長51公分做成之圓圈加強固定形狀。

2 取20公分長20支，兩端2公分處折彎，用於固定在外圍四周當支架。

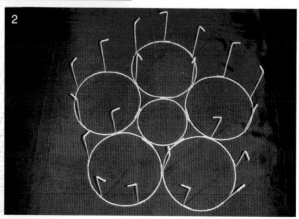

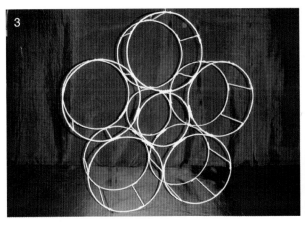

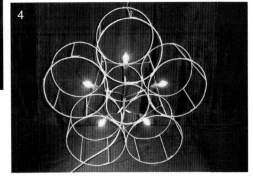

3　兩個梅花組合固定後完成梅花。

4　配線裝燈後，梅花朵朵開。

 老師 的 叮嚀

梅花燈（一）中心部份先粘，五
個圓配五種顏色。

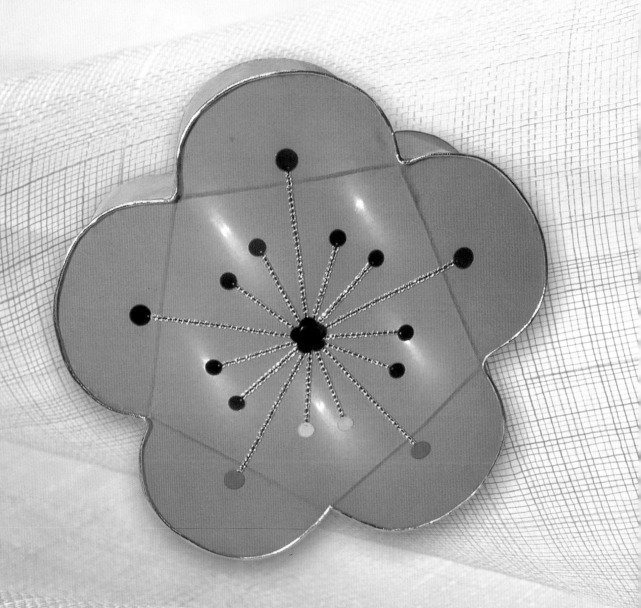

作品示範

尺寸：47公分×47公分×16.5公分。

材料：太捲6支，鐵絲20支，玻璃紙6張。

骨架製作方式：

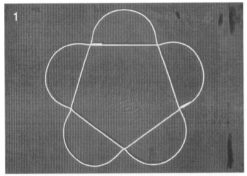

1 取160公分2支，每31公分處內彎前後相接，形成2個梅花形狀，取99公分2支，每19公分處做記號折彎成為2個正五角形，尖角處與梅花形內角固定。

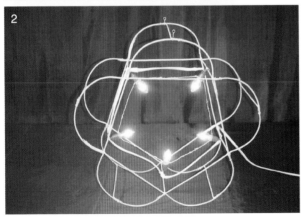

2 取19.5公分10支，兩端2公分處折彎，連接2組梅花形，配線裝燈即成梅花燈。

> **許** 老師的叮嚀
>
> 梅花燈（二）花瓣脈絡描出來會更像。

作品示範

尺寸：長63公分，寬53公分，高17公分。

材料：太捲6支，鐵絲20支，玻璃紙6張。

骨架製作方式：

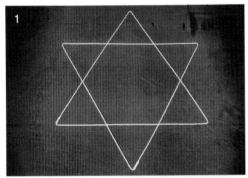

1 取160公分長2支，每53公分做記號內彎，兩端相接做成2個正三角形，2個三角形對放，調整做記號固定即成為星星的形狀。

2 取21公分12支，兩端2公分處折彎當支架。

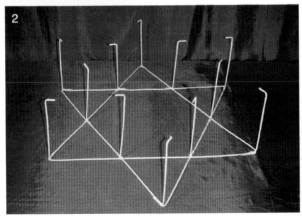

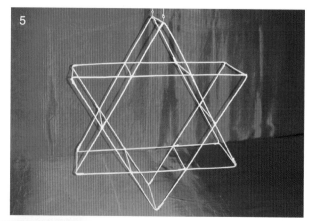

5

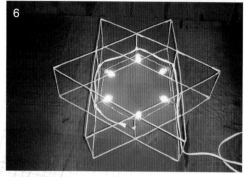

6

5 兩組星星連接固定。

6 配線裝燈後就成了天邊一顆閃亮的
星星燈。

 老師的叮嚀

造型簡單，著重裝飾。

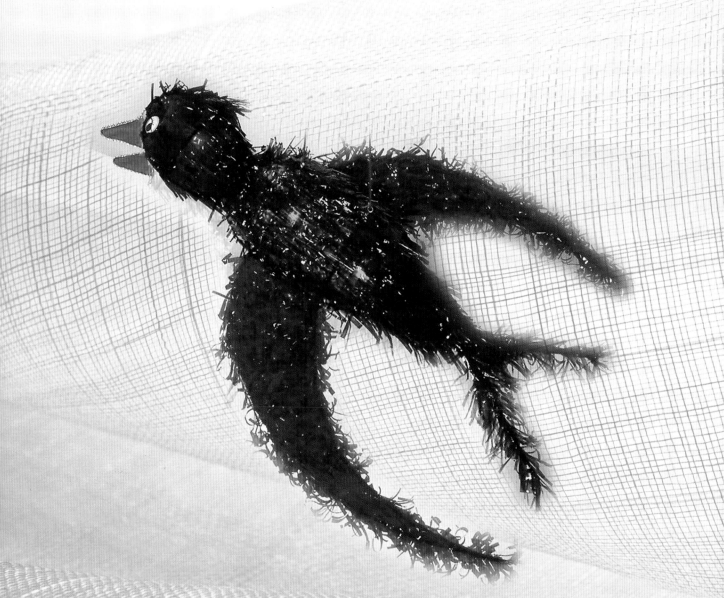

燈籠

作品示範

尺寸：長62公分，寬54公分，高16公分。

材料：太捲5支，鐵絲15支，玻璃紙4張。

骨架製作方式：

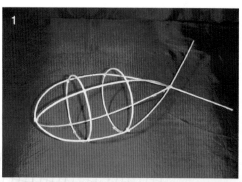

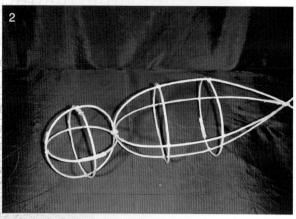

1　身體：取106公分在兩端各17公分處綁緊，做一錐形圈，取76公分做一錐形圈，2個組成身體，中間再以45公分長之圓圈固定加強。

2　頭：取40公分3支，做成3個圓圈組合成頭部，再與身體連接合併。

> **許** 老師的叮嚀
>
> 可粘羽毛或剪成羽毛狀之裝飾，注重平衡。

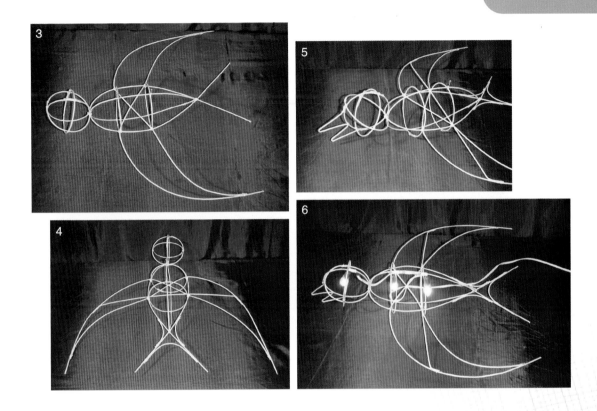

3 　翅膀：取100公分2支在49.5、66公分處上下交叉固定在身體上。

4 　尾部：取20公分1支加強尾部，12公分2支加強尾側分叉處，54公分1支加強固定翅膀。

5 　嘴：取35公分1支在2、10、17.5、24、32公分處折彎成嘴形固定在頭部。

6 　配線裝燈後，成群飛燕衝入藍天問白雲。

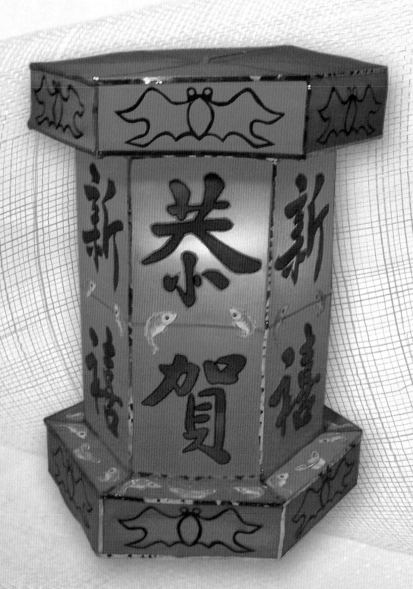

作品示範

尺寸：長40公分，寬40公分，高51公分。

材料：太捲13支，鐵絲30支，玻璃紙8張。

骨架製作方式：

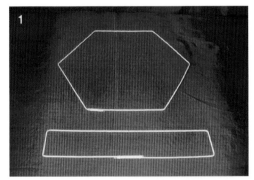

1　取124公分4支，每20公分做記號內彎折成正六角形，兩端相接，共四個。取100公分6支，在23、30、70、77公分處做記號折成長方形，兩端相接，共六個。

2　用長方形40公分之長邊與六角形之對角線連接，三個長方形連接在一個六角形上。

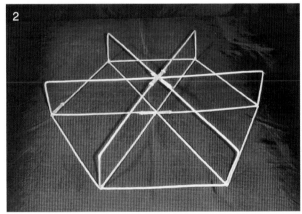

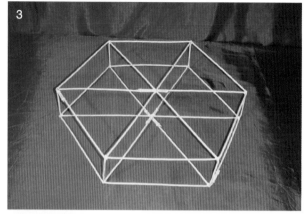

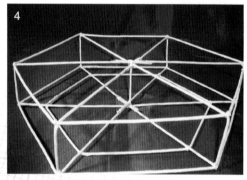

3 長方形之另一長邊再接另一個六角
形,即完成宮燈之上層,下層亦
同。

4 中心點取14公分2支,,兩端4公分
處折彎,固定支撐2個六角形中心。

許 老師的叮嚀

宮燈可採用吊飾、貼紙、剪紙裝
飾,更顯富麗。

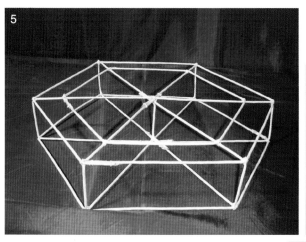

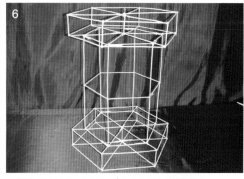

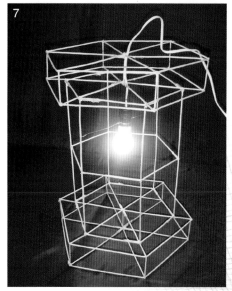

5 六角形的一面接一個以94公分
長做成每邊15公分之正六角形
固定加強，用以連接上下層。

6 取44公分6支，兩端4公分處折
彎，固定在邊長15公分之正六
角形上，上下連接，中間內側
再以92.5公分做成每邊14.75公
分之正六角形固定加強。

7 配線裝燈，古色古香的宮燈就
完成了。

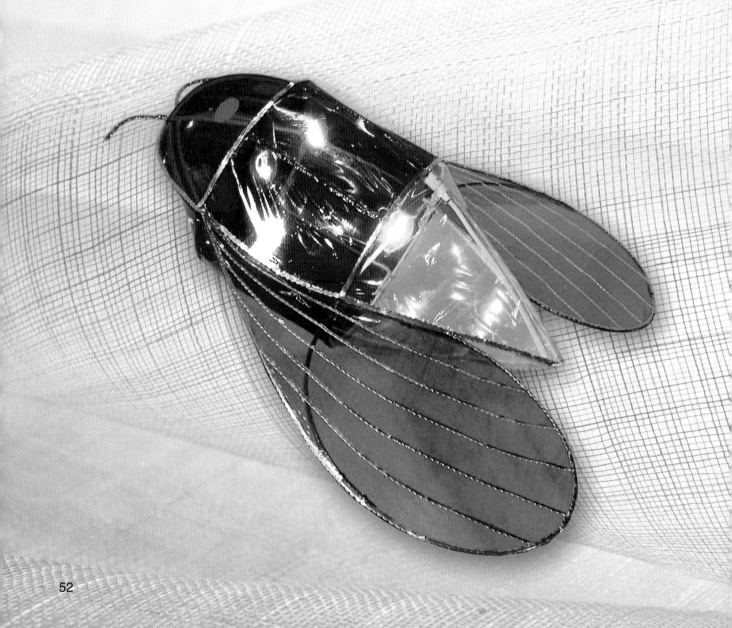

作 品 示 範

尺寸：長44公分，寬45公分，高19公分。

材料：太捲4支，鐵絲10支，玻璃紙3張。

骨架製作方式：

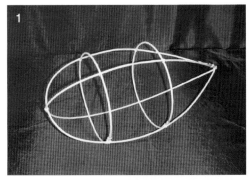

1 取95公分2支做成錐形圈2個，組合成身體部份，中間再以2個58公分長之圓圈加強固定，兩圓圈相距13公分。

2 取16公分4支，兩端2公分處折彎，固定加強身體。

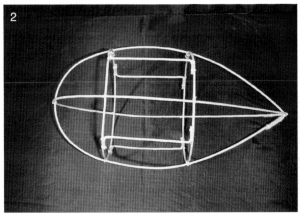

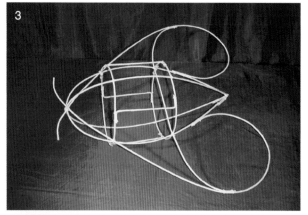

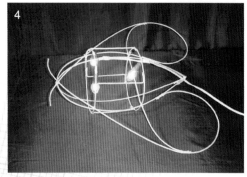

3 取88公分2支，在各8公分處固定在
前端當觸鬚，另端固定在尾部當
翼，取57公分1支加強翼之中間。

4 配線裝燈後，夏日正午樹上蟬已知
了、知了的叫了。

許 老師的叮嚀

翅膀之線條不可缺。

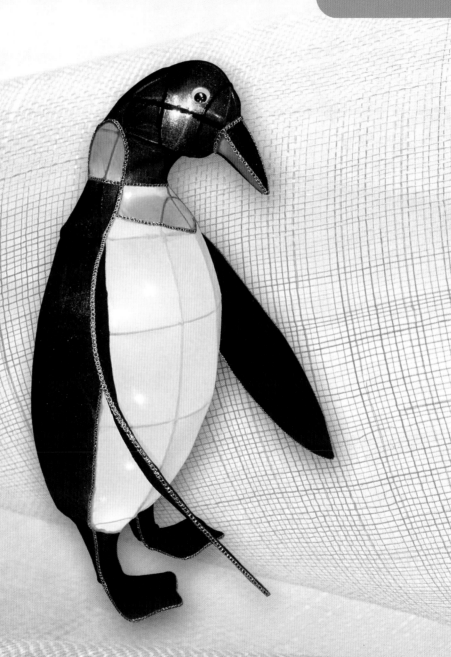

燈　籠

尺寸：長55公分，寬36公分，高78公分。

材料：太捲14支，鐵絲40支，玻璃紙10張。

骨架製作方式：

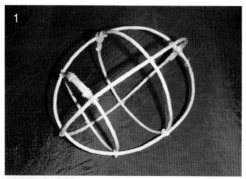

1 頭：取49公分長2支，做2個圓圈套起固定，再取32公分長1支做圓圈套入前端1/5處固定，取40公分長1支做圓圈套在裡面中間固定。

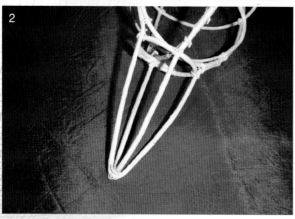

2 嘴：取28公分長1支折半固定當嘴側面，取26公分折半固定當嘴上下側，再與由18公分做成的圓圈在距4公分處固定，四邊再與頭部固定。

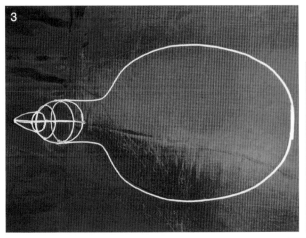

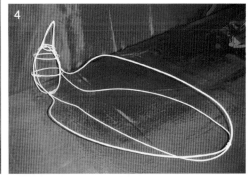

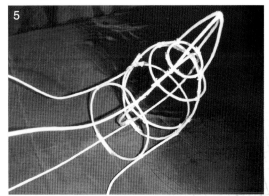

3 身體：取86公分2支在4、16、
70公分處略彎折成身側樣子，
底部連接，上面固定在頭側。

4 取144公分1支一邊固定在頭下
顎處，另一邊固定在頸部，當身
體之前後骨幹。

5 取40公分1支做成前端略尖之圓
圈，併在下顎與頸部。

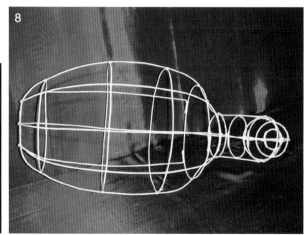

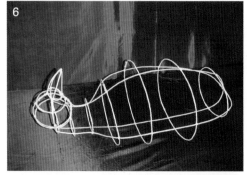

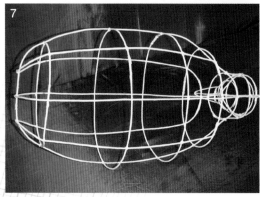

6 依序取42、73、93、93、64公分做成圓圈，固定在前骨架5、12、23.5、37、57公分處，調整平衡固定之。

7 取120公分2支分左右從背後繞到前胸固定加強，每一交叉點均需綁緊。

8 前胸部份。

9　腳：取128公分當雙腳之側面，如圖彎成其形狀，取58公分2支彎成腳蹼上下
　　之骨幹，腳踝處取各15公分長做成之圓圈固定。

10　蹼：取30公分2支做成長扁橢圓形固定之，距腳踝9公分處再取21公分長
　　做成之橢圓形固定 。

11　將腳固定在身體上。

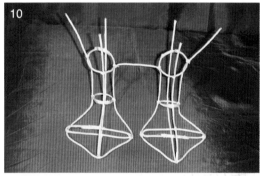

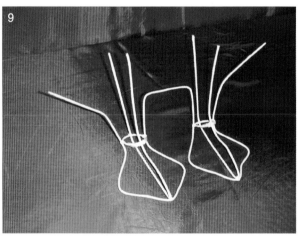

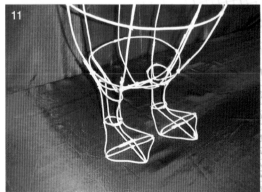

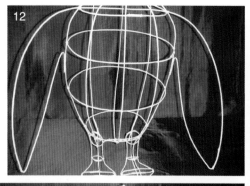

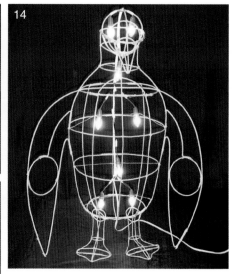

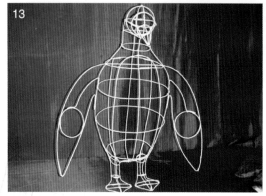

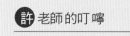

許 老師的叮嚀

能平衡站立最重要，色彩要分明。

12　翅膀：取133公分長分兩邊固定在身體第一個93公分圓圈上方，取50公分2支，兩端7公分處折彎，一邊固定在身體第二個93公分圓圈下方，一邊與翅膀尾端相接。

13　取40.5公分2支，做成圓圈加強翅膀，取24公分2支加強圓圈上方。

14　配線裝燈後，國王企鵝已雄糾糾的在池邊昂首闊步。

燈籠

尺寸：長90公分，寬33公分，高17公分。

材料：太捲4支，鐵絲20支，玻璃紙3張。

骨架製作方式：

1 取長75公分1支，5公分固定，70公分做成一個錐形圓圈。

2 取長150公分1支，對折兩邊各15公分為刀柄，120公分折成如圖形狀。

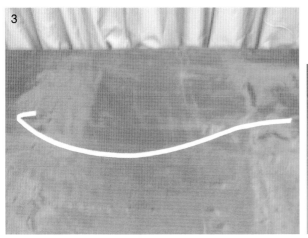

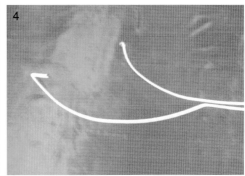

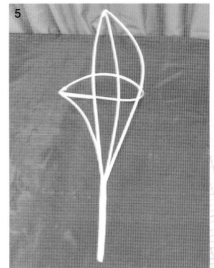

3 取長80公分1支，5公分固定，60公分為刀刃，15公分為刀柄。

4 取長67公分1支，5公分固定，47公分為刀背，15公分為刀柄。

5 組合成關刀形狀。

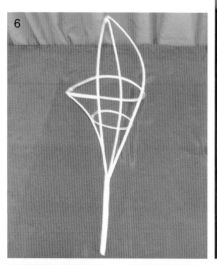

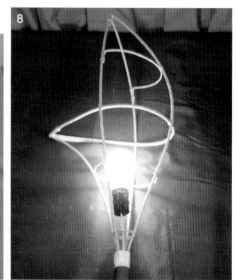

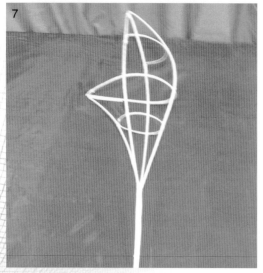

6　取長45公分1支，5公分固定，40公分做一圓圈套在關刀下方加強固定。

7　取長40公分1支，兩邊各5公分固定，30公分做一個弧形，固定關刀上方。

8　取直徑2.5公分塑膠管1支，固定刀柄配線裝燈，一支人人喜愛的關刀燈就完成了。

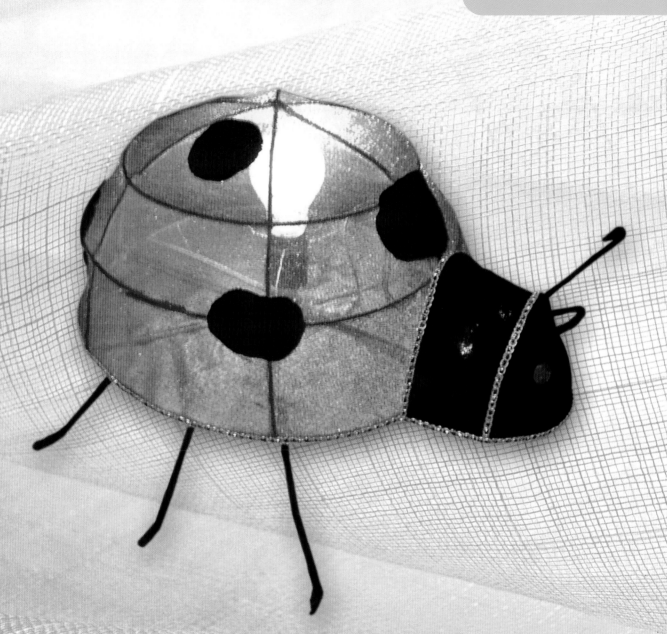

尺寸：長44公分，寬35公分，高28公分。

材料：太捲9支，鐵絲30支，玻璃紙5張。

蟲身骨架製作方式：

1 取長92公分3支，33公分當底，39公分當半圓，5公分重疊綁緊，做成三個半圓圈。

2 三個半圓圈組成蟲身。

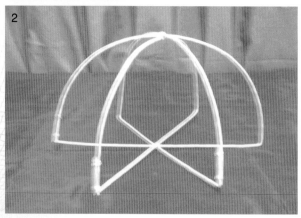

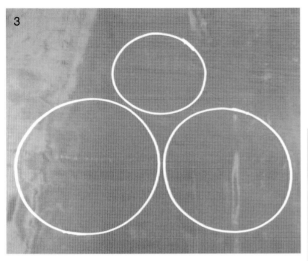

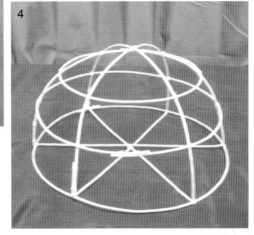

3 　各取長80公分，100公分，105公分作成三個圓圈。

4 　三個圓圈依大小套在蟲身上固定。

頭部骨架製作方式：

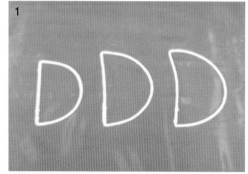

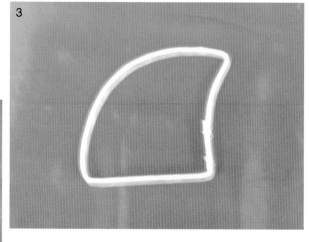

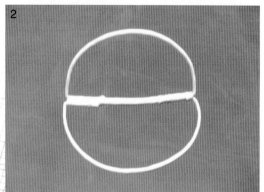

1 取長48公分2支，15公分當底，28公分當半圓，做成二個半圓圈，取長42公分1支，13公分當底，24公分當半圓，做成一個半圓圈。

2 兩個大半圓圈，一個當底，一個當高，垂直連接。

3 取長42公分1支，9公分當底，17公分當圓弧，11公分當高，做成1/4圓圈。

4 小半圓圈與1/4圓圈正交叉連接。

5 圖2.4兩組連接成頭部。

6 取長20公分做成觸鬚，固定在頭部。

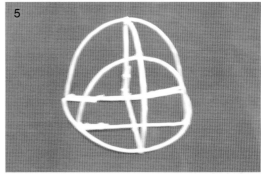

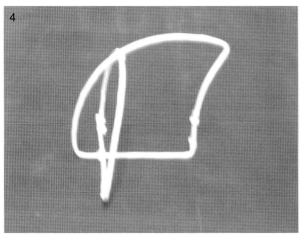

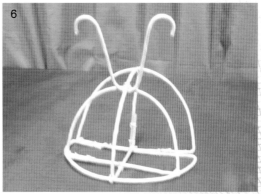

成品組合：

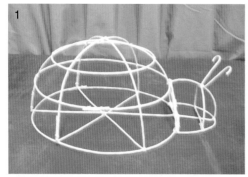

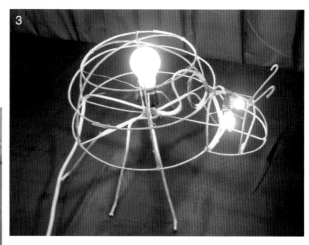

1 頭部與蟲身結合。

2 取長58公分4支，各2支合併增加硬度，固定在底部當前、後腳。取長50公分2支，合併後當中腳，固定在底部。

3 配線裝燈，一隻可愛的小瓢蟲栩栩如生。

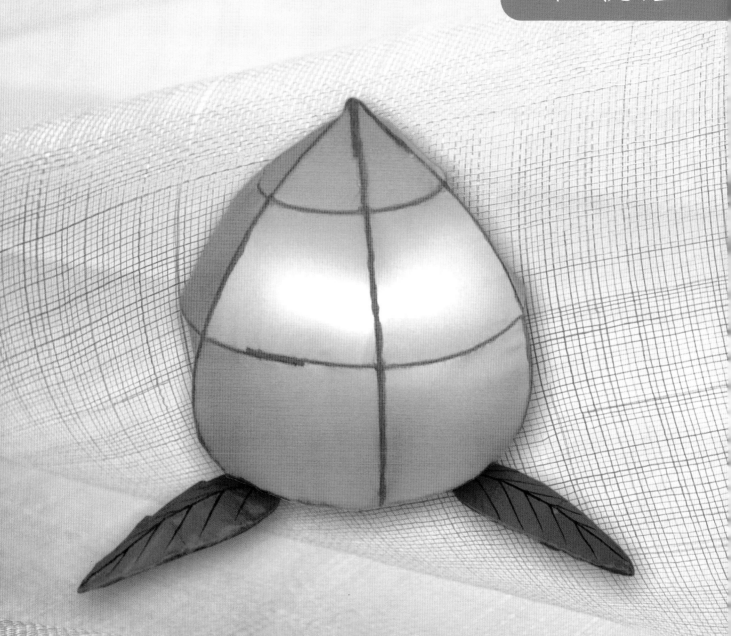

作品示範

尺寸：長70公分，寬45公分，高30公分。

材料：太捲8支，鐵絲30支，玻璃紙5張。

骨架製作方式：

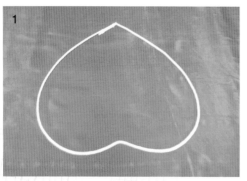

1　取長100公分3支，做成三個桃形圈。

2　三個桃形圈，組合成仙桃。

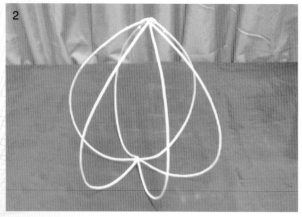

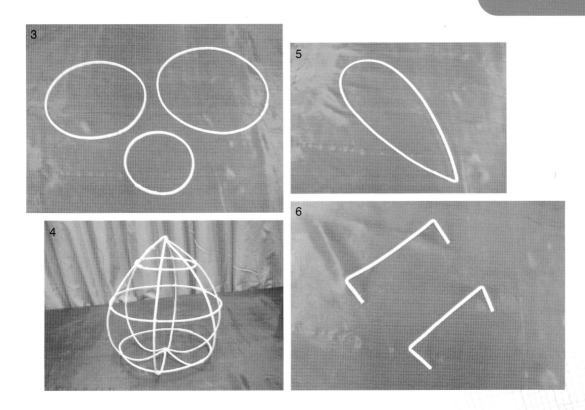

3　各取長90公分，80公分，50公分，做三個圓圈。

4　三個圓圈依大小，固定在仙桃上，加強固定之。

5　取長80公分2支，做二片葉子外形。

6　取長18公分2支，20公分2支，折成ㄇ字形。

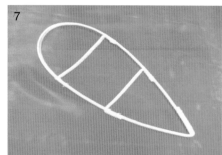

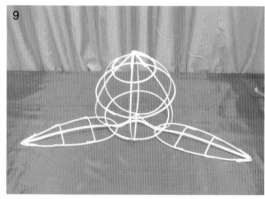

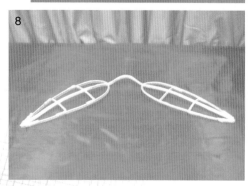

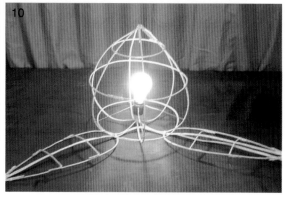

7　將前項ㄇ字形固定在葉片內。

8　取長95公分2支，合併增加強度，用來連接兩葉片。

9　葉片固定在仙桃上。

10　配線裝燈，喜氣洋洋的仙桃燈即完成。

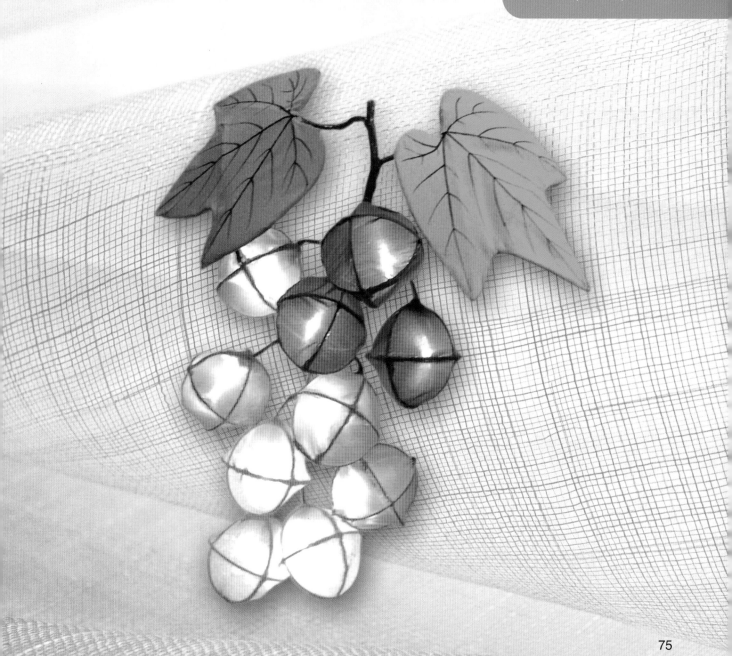

燈 籠

尺寸：長68公分，寬56公分，高22公分。

材料：太捲14支，鐵絲50支，玻璃紙8張。

骨架製作方式：

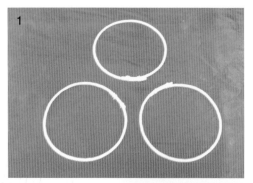

1 　取長36公分30支，做成30個圓圈。

2 　取三個圓圈組成一個葡萄，計10個。

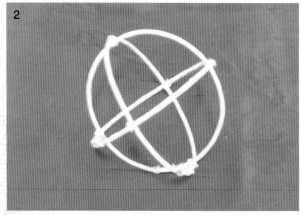

76

3　取長30公分5支，折成如圖形狀，固定二個葡萄用。

4　固定二個葡萄，計5組。

5　取長100公分，折成葉子外緣。

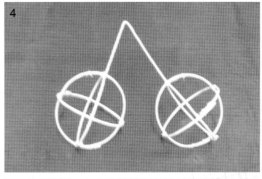

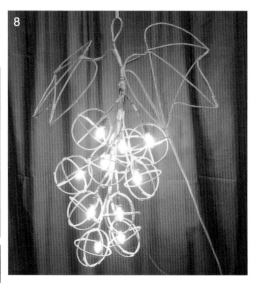

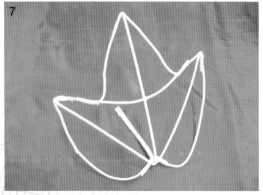

6 取長41公分1支，3公分固定用，23
公分當中心葉脈，15公分當葉莖。
取長37公分2支，3公分固定用，19
公分當兩邊葉脈，15公分當葉莖，
取長20公分1支，微彎加強固定。

7 組合葉片（同樣尺寸做二個）。

8 取長120公分對折，串連葡萄及葉
片，配線裝燈，一串晶瑩剔透的葡
萄真是香甜可口。

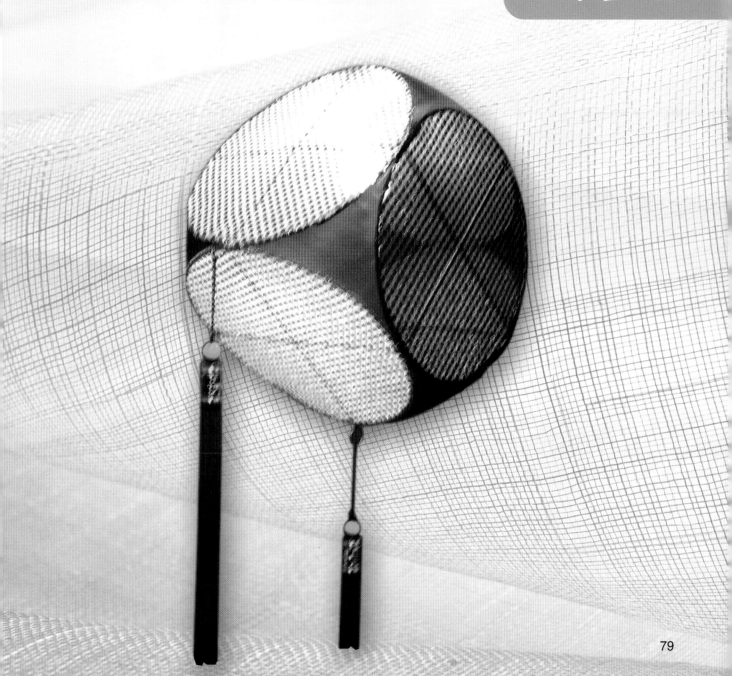

燈 籠

作品示範

尺寸：長40公分，寬40公分，高28公分。

材料：太捲6支，鐵絲30支，玻璃紙8張。

骨架製作方式：

1 取長90公分6支，做直徑約27公分的
圓形圈6個。

2 取長33公分12支，在兩端各反折3公
分，27公分當直徑。

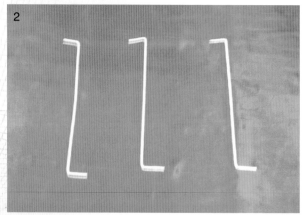

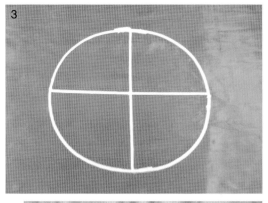

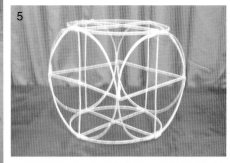

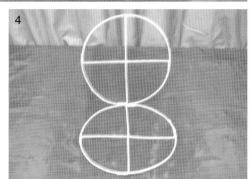

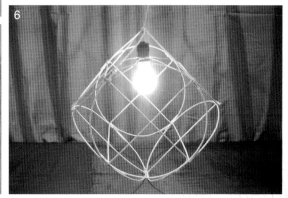

3　取兩根垂直交叉固定在圓形圈上。

4　二個圓形圈垂直連接。

5　六個圓形圈組合完成造型。

6　配線裝燈，即完成一個渾沌初開之造形燈。

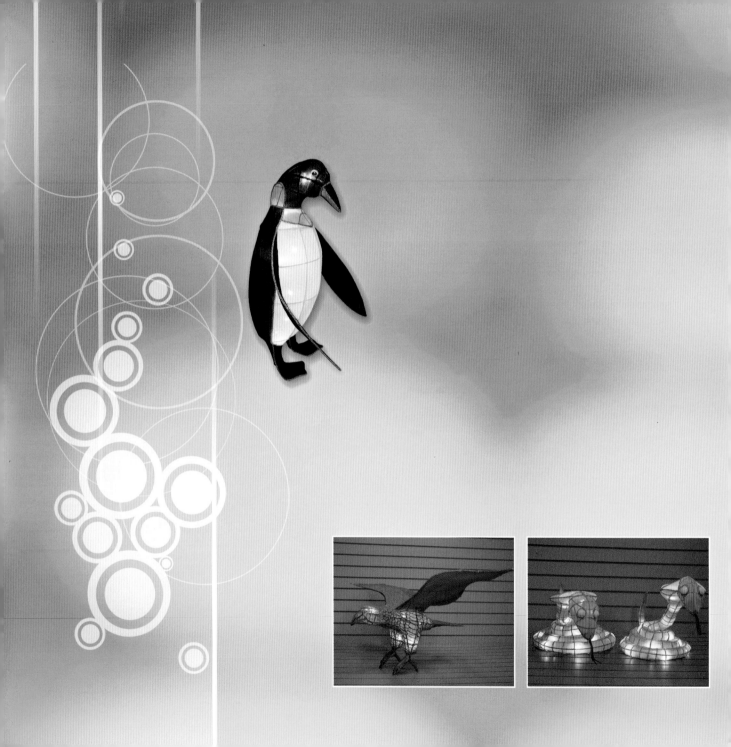

作品欣賞

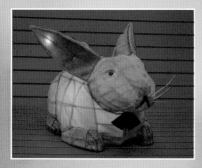

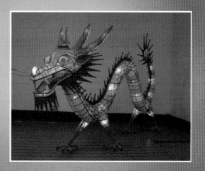

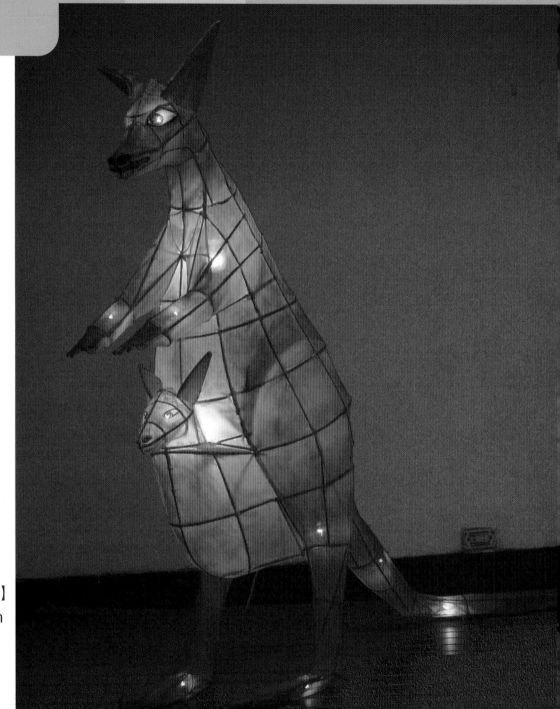

燈籠：【袋鼠】
160×70×80cm

燈籠：【老鷹】
80×160×50cm

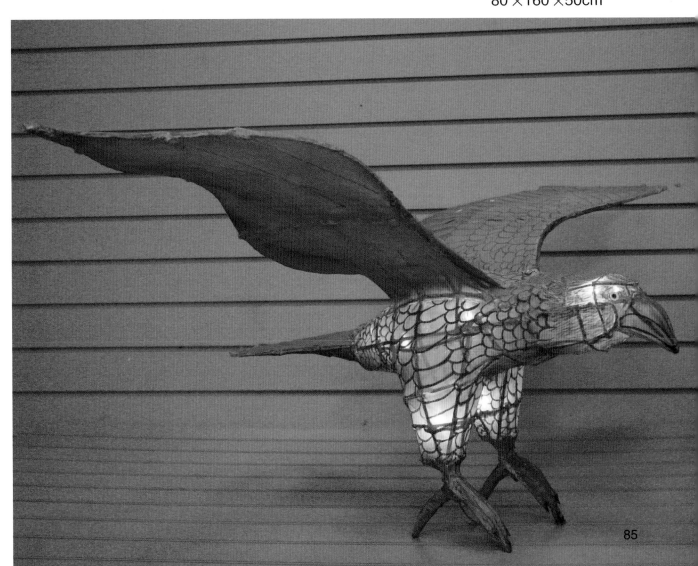

燈籠：【小蛇】
100×42×50cm

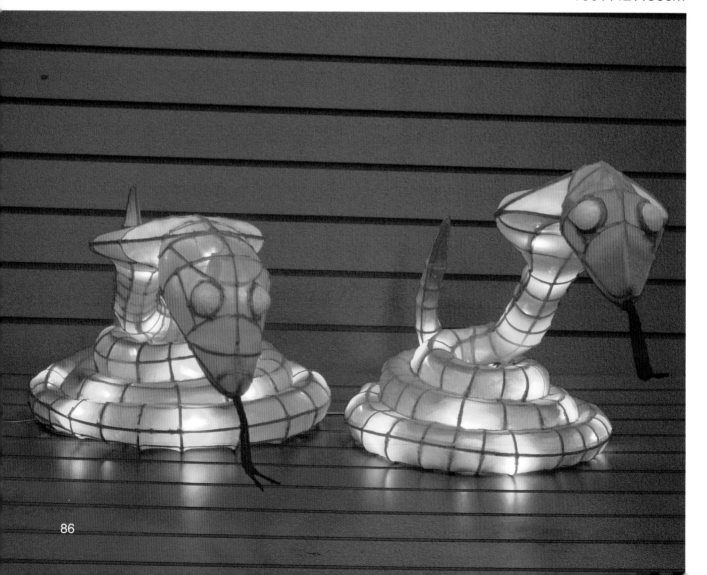

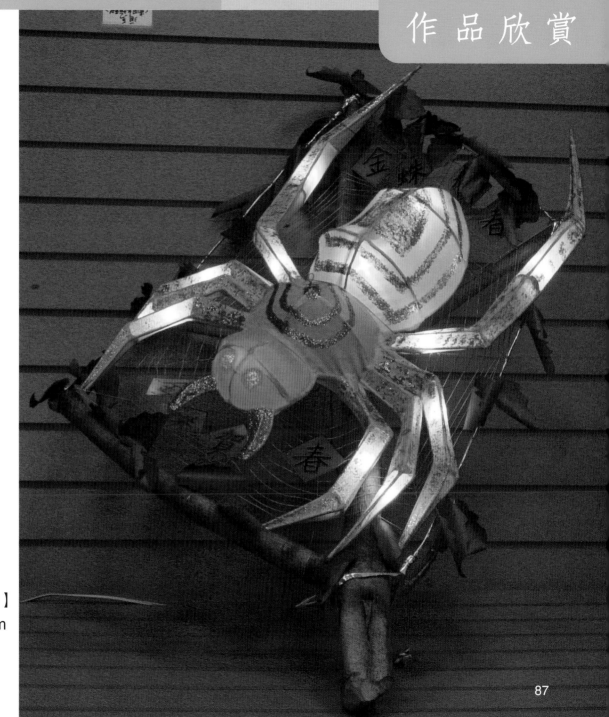

燈籠：【蜘蛛】
126×80×20cm

燈 籠

燈籠：【鼠】
大：160×50×60cm
小：70×25×35cm

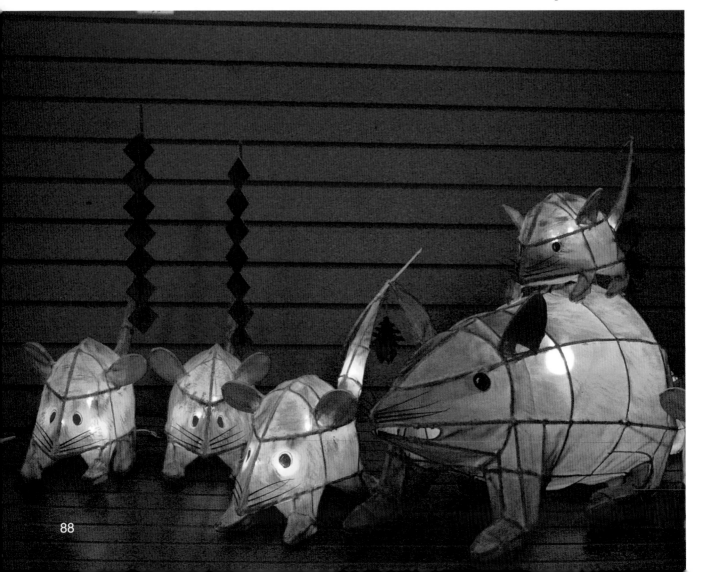

燈籠：【牛】
215×55×95cm

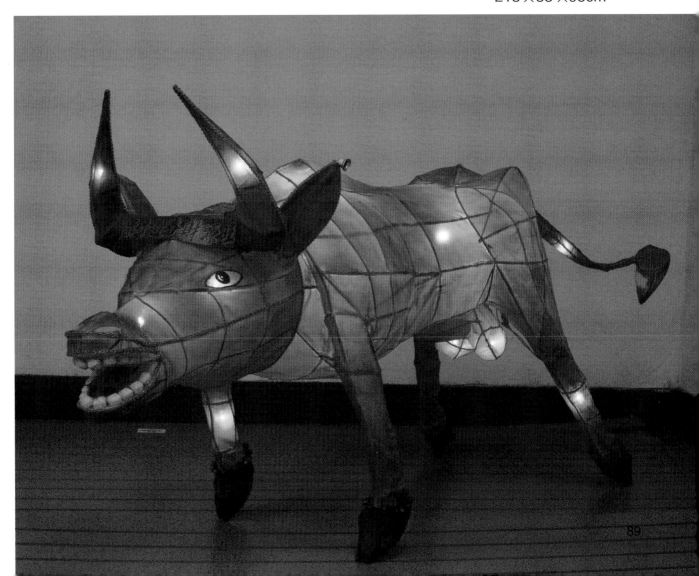

燈籠：【虎】
150×40×57cm

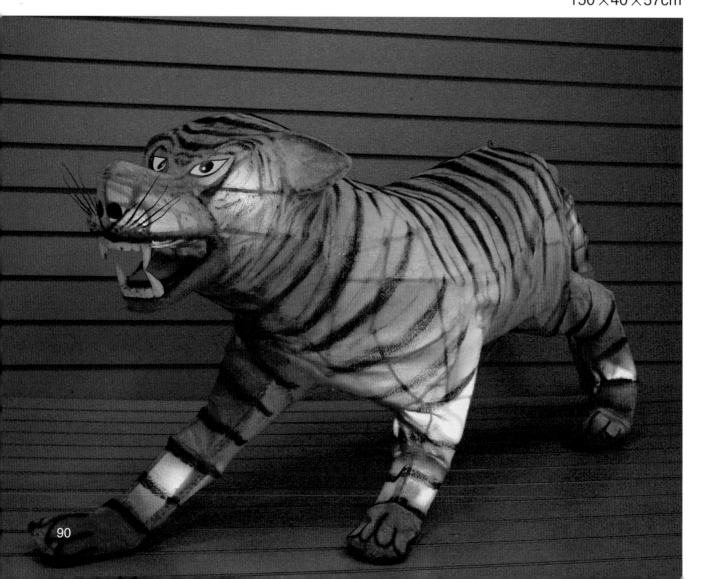

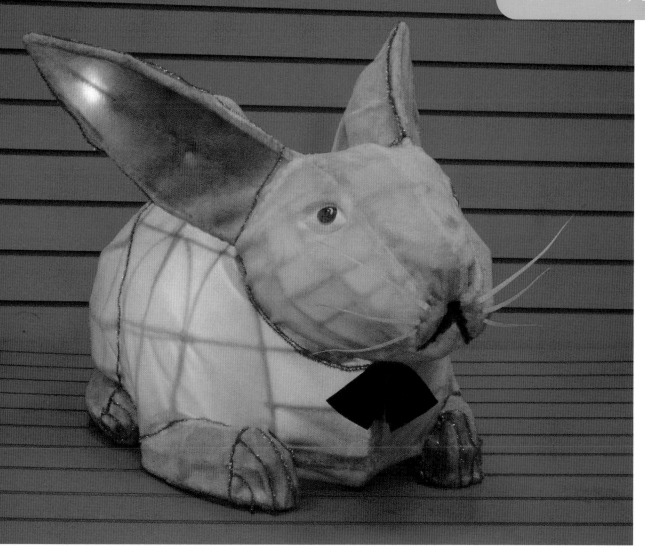

燈籠：【兔】
70×50×55cm

燈籠：【龍】
230×30×120cm

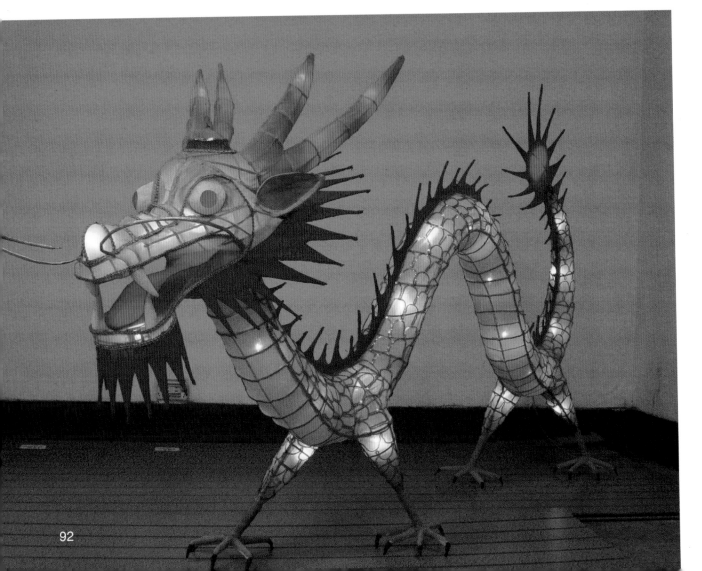

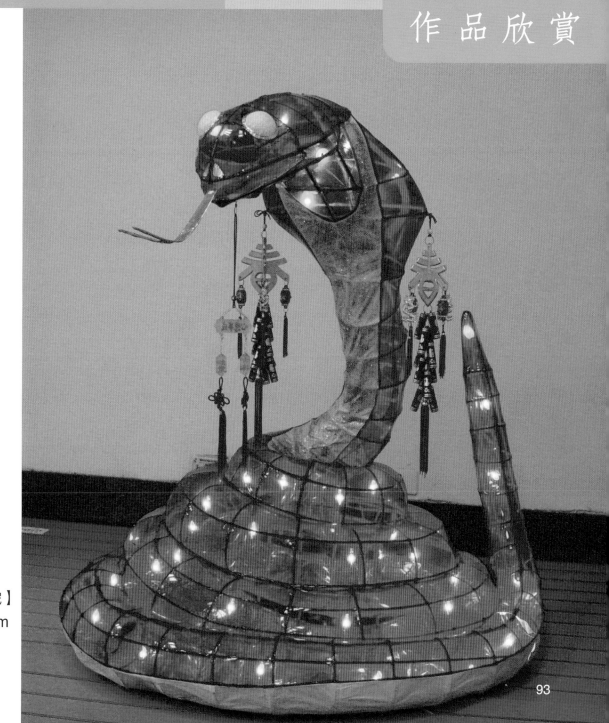

燈籠：【蛇】
95×95×110cm

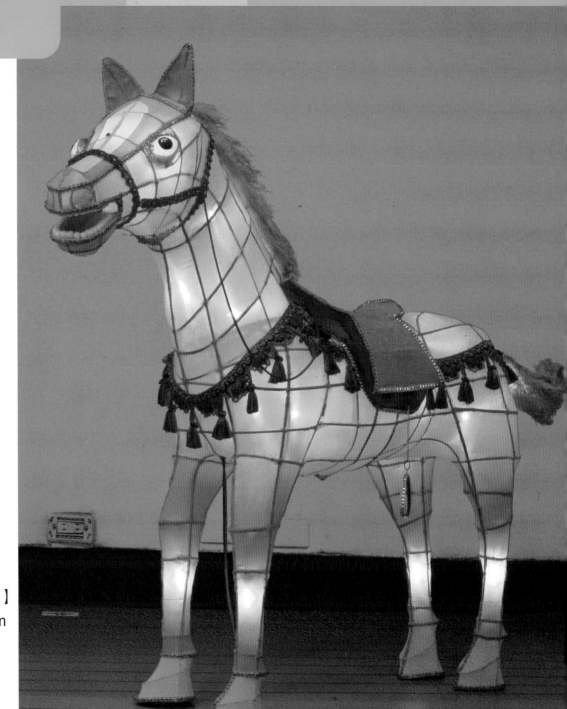

燈籠：【馬】
145×38×112cm

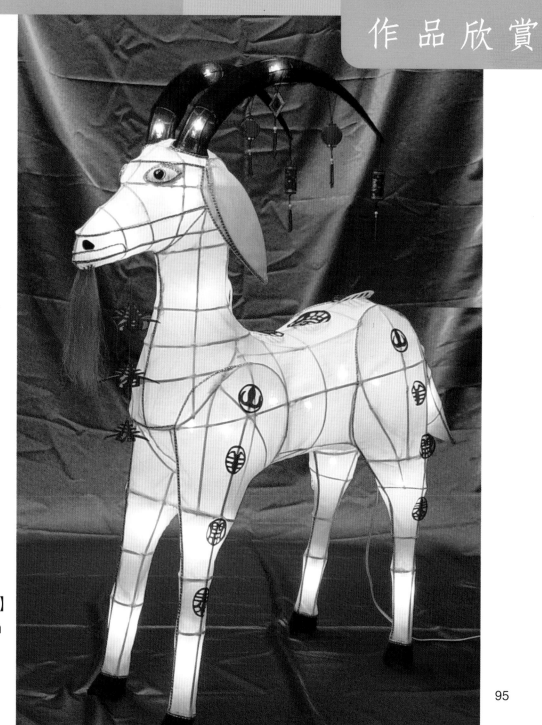

燈籠：【羊】
102×30×123cm

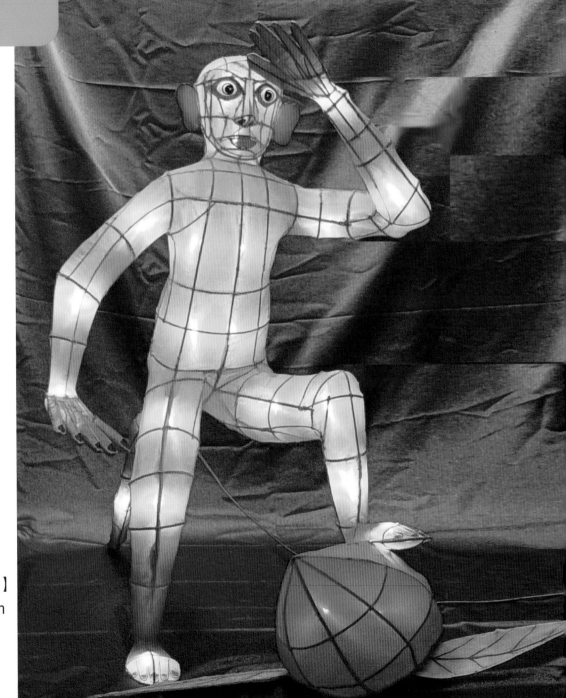

燈籠：【猴】

130×35×130cm

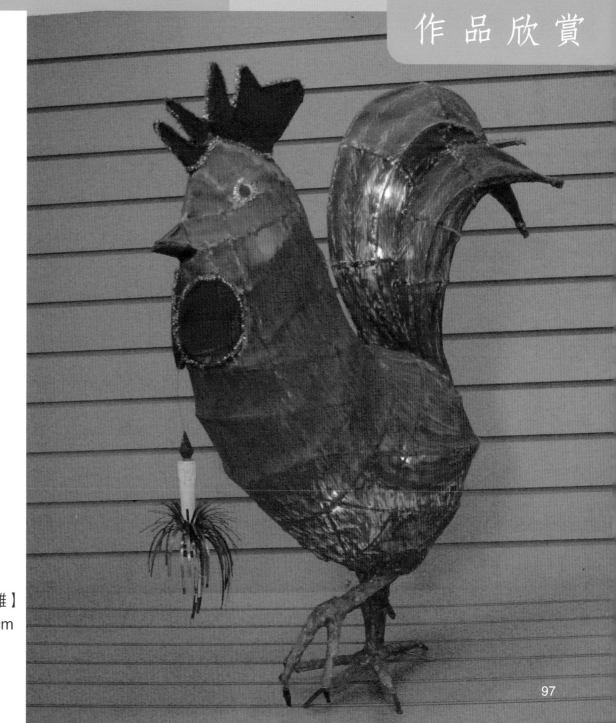

燈籠：【雞】
80×30×90cm

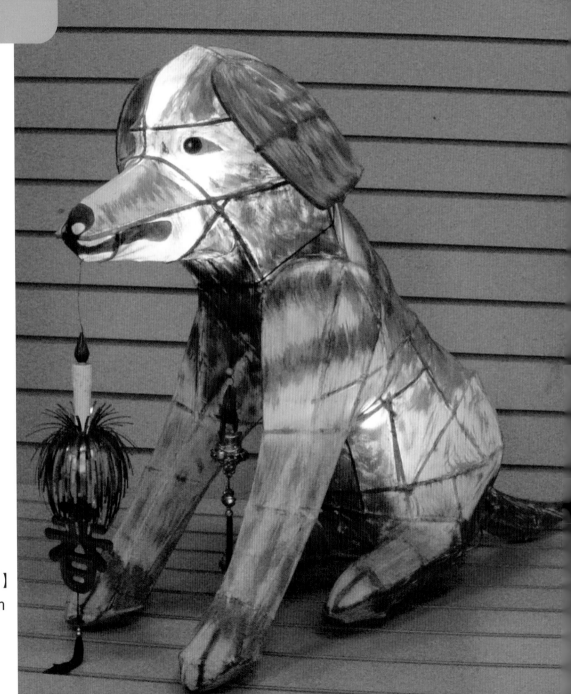

燈籠：【狗】
120×35×75cm

燈籠：【豬】
100×40×60cm

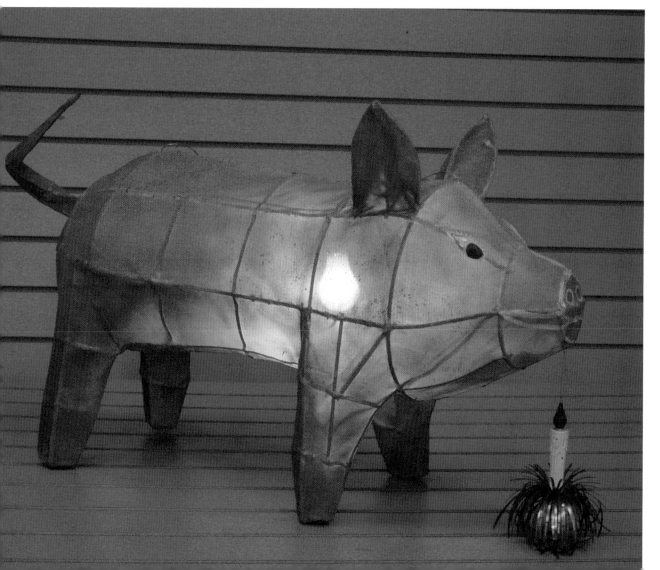

燈籠：【狗】
165×46×100cm

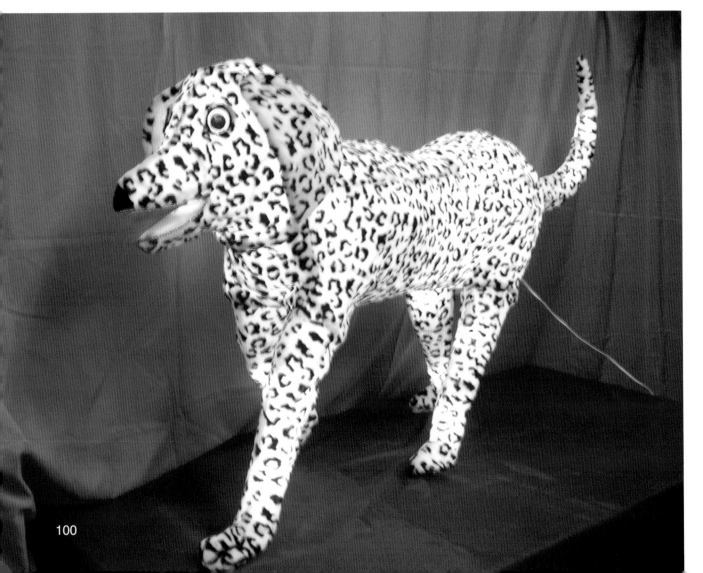

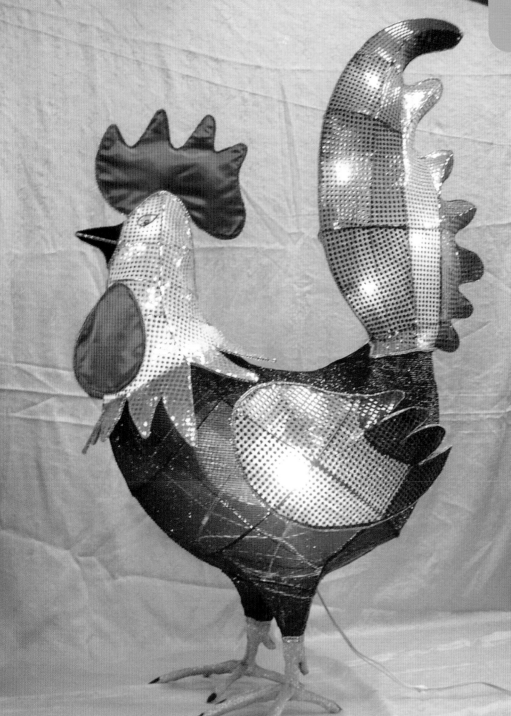

燈籠:【大公雞】
86×40×135cm

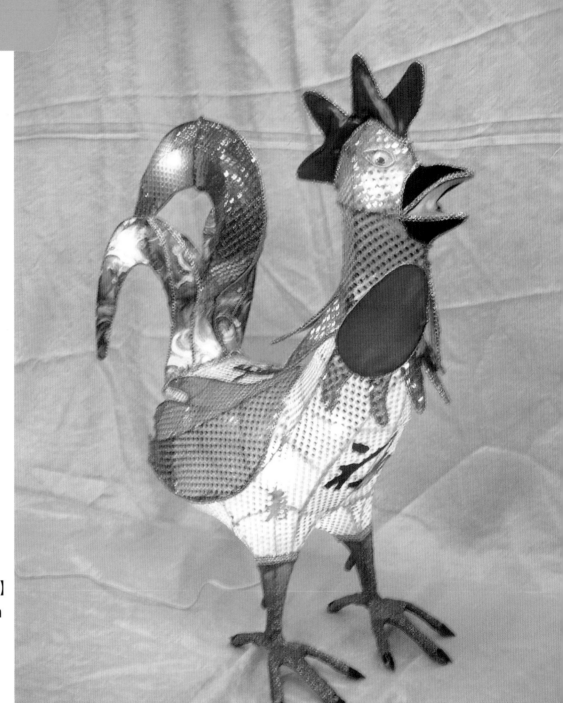

燈籠：【俏皮雞】

70×32×82cm

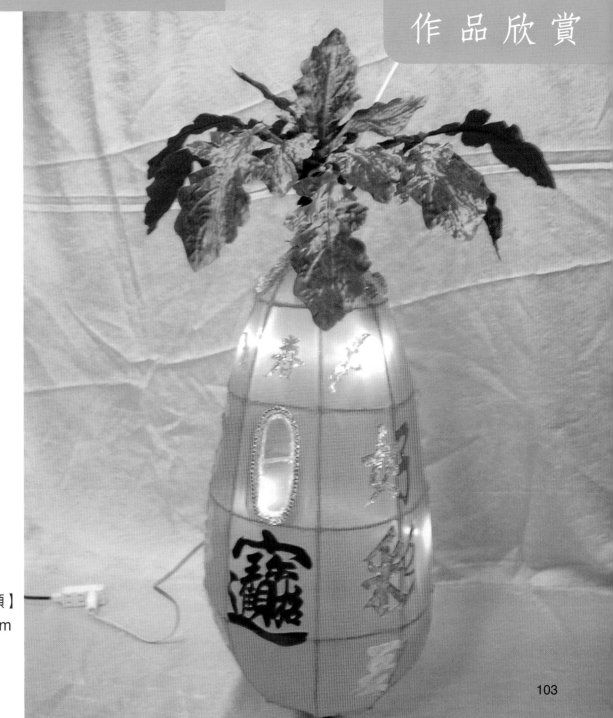

燈籠：【好彩頭】
31×31×85cm

燈籠：【大豐收】

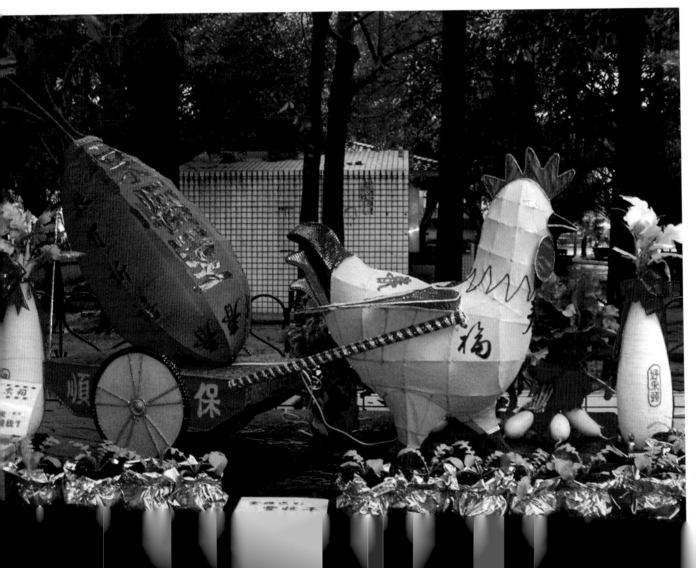

燈籠：【獨占鰲頭】

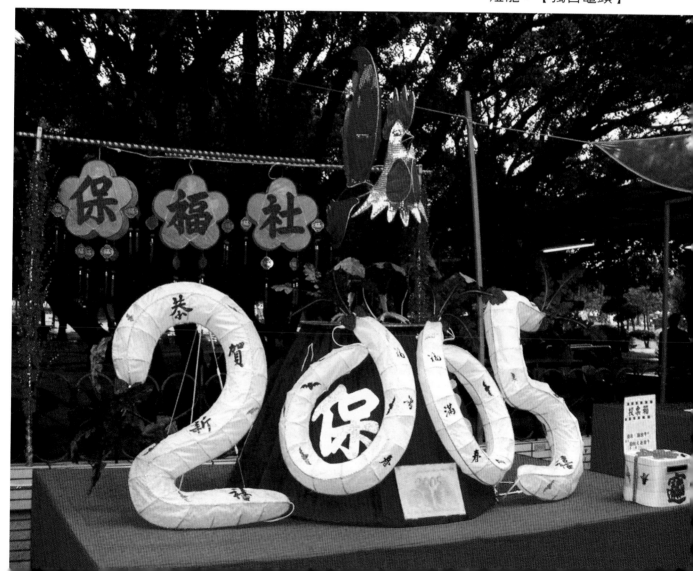

燈籠：【招財進寶】

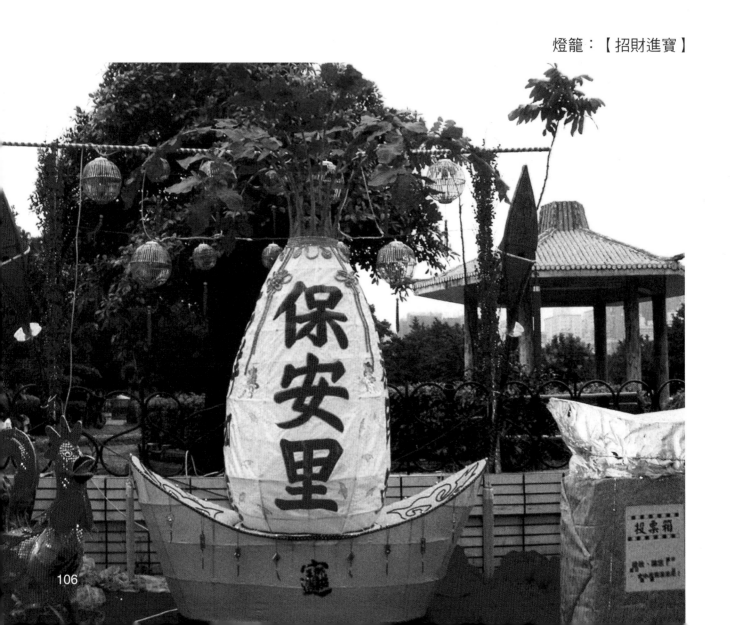

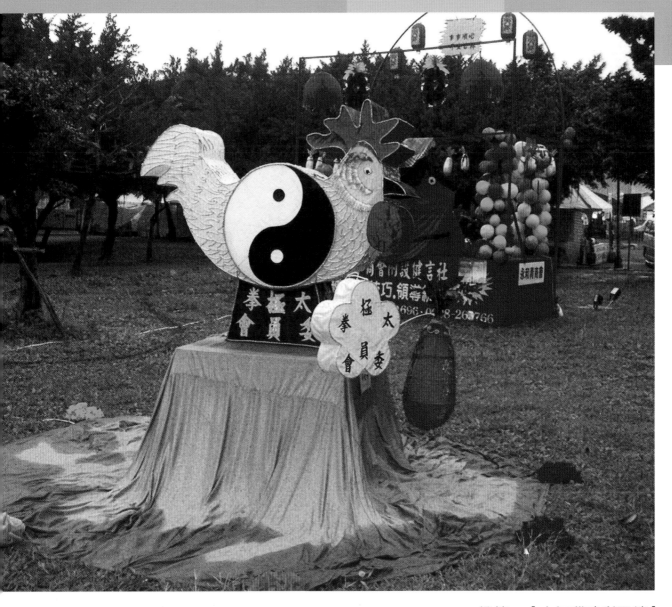

燈籠：【太極雞鳴彩雲端】

國家圖書館出版品預行編目資料

創意燈籠輕鬆做／許木榮著.
　第一版－－台北市：紅蕃薯文化出版；
　紅螞蟻圖書發行，2006〔民95〕
　　面　　公分，－－（創意；2）
　ISBN 986-82035-0-3 (平裝)

1.燈籠
999　　　　　　　　　　　95001763

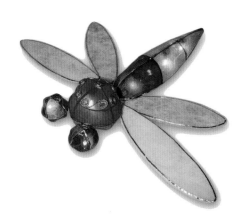

作　　者／許木榮
發 行 人／賴秀珍
榮譽總監／張錦基
總 編 輯／何南輝
文字編輯／林芊玲
美術編輯／劉淳涔
出　　版／紅蕃薯文化事業有限公司
發　　行／紅螞蟻圖書有限公司
地　　址／台北市內湖區舊宗路二段121巷28號4F
郵撥帳號／1604621-1　紅螞蟻圖書有限公司
電　　話／(02)2795-3656 (代表號)
傳　　眞／(02)2795-4100
法律顧問／許晏賓律師
印 刷 廠／鴻運彩色印刷有限公司
電　　話／(02)2985-8985・2989-5345
出版日期／2006年3月　第一版第一刷

定價 220 元